拍照的人

PHOTO TAKERS

一次跨越四季的记录

熊小默 编著

人民邮电出版社

北京

图书在版编目（ＣＩＰ）数据

拍照的人. 一次跨越四季的记录 / 熊小默编著. -- 北京：
人民邮电出版社，2023.3
ISBN 978-7-115-59621-5

Ⅰ. ①拍… Ⅱ. ①熊… Ⅲ. ①摄影集－中国－现代②摄
影师－访问记－中国－现代 Ⅳ. ① J421 ② K825.72

中国版本图书馆 CIP 数据核字（2022）第 123712 号

--

内 容 提 要

《拍照的人》是导演熊小默策划的系列纪录短片，
他和团队在 2021—2022 年走遍祖国大江南北，记
录了 5 位（组）摄影师的创作历程。本书是同名系
列纪录短片的延续，共包含 6 本分册。其中 5 本分
别对应 214、林舒、宁凯与 Sabrina Scarpa 组合、
林泠、张君钢与李洁组合，每册不仅收录了这位（组）
摄影师的作品，还通过文字分享了他们对摄影的探
索和思考，以及他们如何形成各自的拍摄主题。另
一册则是熊小默和副导演苏兆阳作为观察者和记录
者的拍摄幕后手记。

编　　著　　熊 小 默
责 任 编 辑　　王　汀
书 籍 设 计　　曹 耀 鹏
责 任 印 制　　陈　犇

人民邮电出版社出版发行

北京市丰台区成寿寺路 11 号
邮　　编　　100164
电子邮件　　315@ptpress.com.cn
网　　址　　https://www.ptpress.com.cn

北京雅昌艺术印刷有限公司印刷

开　本　　889×1194　1/16
印　张　　18
字　数　　300 千字　　　　　读 者 服 务 热 线　　（010）81055296
定　价　　268.00 元（全 6 册）　印 装 质 量 热 线　　（010）81055316
2023 年 3 月第 1 版　　　　　　反 盗 版 热 线　　（010）81055315
2023 年 3 月北京第 1 次印刷　　广 告 经 营 许 可 证　　京东市监广登字 20170147 号

熊小默 & 苏兆阳

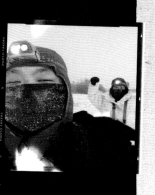

《拍照的人》系列短片是熊小默印刻在头脑中多年的计划。这个微型纪录片项目不仅是为了展现大江南北年轻人们迥异的摄影旅程，更是为证明"拍照就是生命的本能"这个信念。在告别了多年的杂志生涯后，熊小默创立 Think Twice Studio 短片工作室，和摄影师苏兆阳并肩开始了跨越季节和地域的奔波。从西南山林的水汽氤氲，到东北雪原的刺骨寒风，熊小默和苏兆阳找到了他们期待的故事，在 2021 年至 2022 年间完成了五次拍摄。

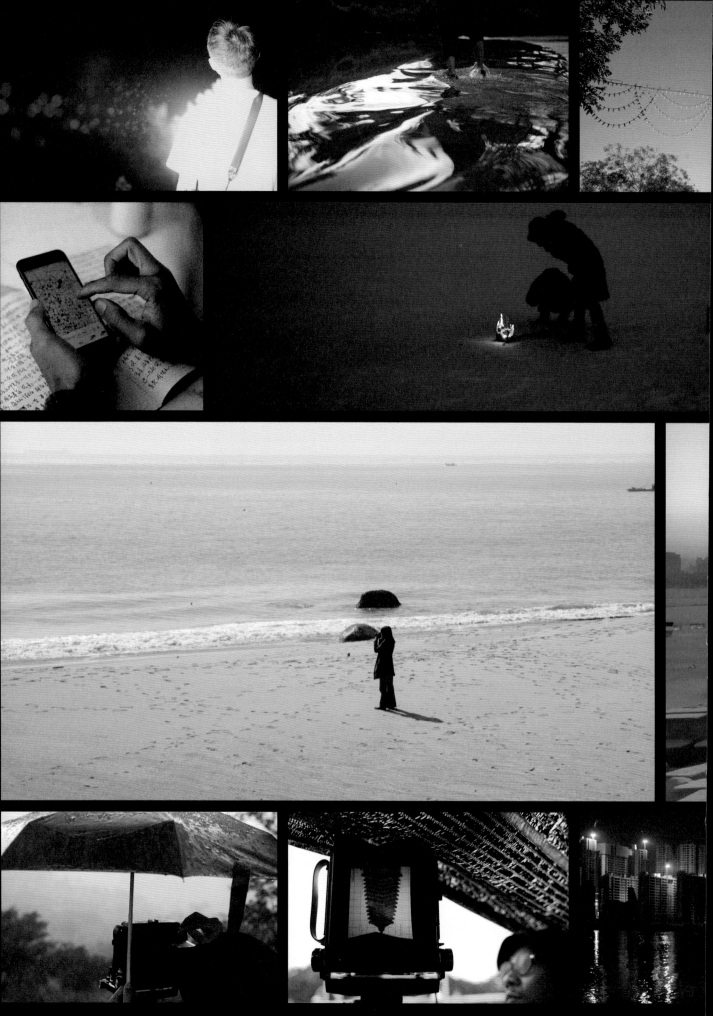

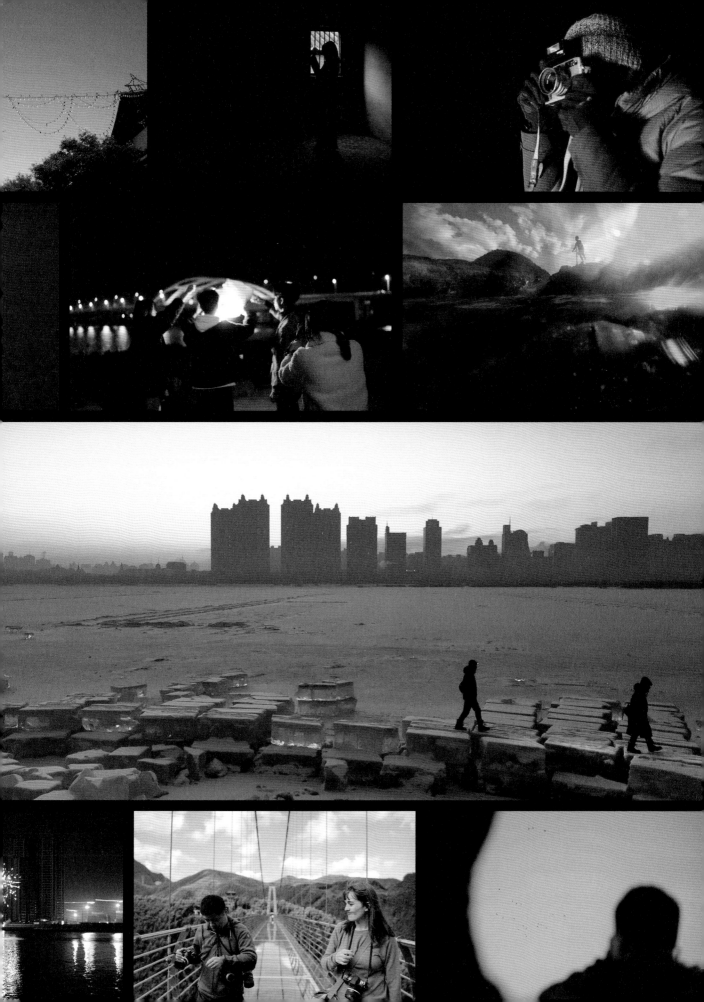

熊小默:

14 岁时，我想要生命里第一台照相机。我相信自己总是恰好看到值得拍的画面，好比穿过手指缝隙的烈日、墙上像闪电的裂缝、也许在微笑的狗、夏日急雨在地上砸出来的灰雾——如果我有一台照相机，无论多便宜多普通，我就可以拍下这些很难向别人解释究竟美在哪的瞬间。纵情地拍照是无比摄人心魄的诱惑。

这种诱惑不只是作用在一个人身上。当 1839 年摄影术被发明后，从现实世界里攫取切片的光学化学手段被看作是视觉的魔法。很多人认为拍照是为了留下历史和真实，也有不少人迷恋拍照是为了替他们自己去吐露难以言说的情绪，对生命的追索和叙述。感谢互联网，这十年来我认识了很多有相同爱好的朋友，他们生活在不同的地方，有着不同的人生轨迹，当然也有迥异的拍摄主题。和他们关于摄影的交谈就像是交换彼此的记忆，过一回另一种生命。

从 2017 年开始拍摄视频后，一组关于"拍照的人"的短片集合就在我的头脑蓝图里。我想要去展现他们拍照的过程，不只是分享作品，甚至还有他们思考、计划、取景的曲折和纠结。唯独，我不想让这一系列短片成为对于"成功摄影师"的称颂，在我看来，"摄影师"是一种职业称呼，带着对于技术或审美门槛的暗示，就像赛车手或飞行员。而我希望观众能感知到，成为"拍照的人"是生命的本能，拍照是最稀松平常的自我表达。当我们拿起相机或手机，拍下一些或有或无的东西，把琐碎的记忆封印在静止的照片里，那是因为被创造图像的朴素渴望所召唤。

得知这个诗意影像的短片计划后，**永璞咖啡**的朋友希望赞助我们将它实现。这个创始于上海的年轻品牌也在探索一种可以用"岛屿"来形容的状态：有自得其乐的目标，但也有真挚的对话和精神交换。它很像中国年轻人拍照社群的存在状态，互联网就是大海，可以往来通行，让我们知道彼此，但最终，积累照片就像是耕作自己四面环水的小天地。

《拍照的人》短片系列很幸运地能在不同的地方里取景：有枝繁叶茂的南方；有辽远萧疏的北方；有如镜的海岸线；还有千里冰封的雪原。不同的季节和地理环境是为了和每一集的拍摄对象进行匹配，符合他们各自作品的主题，希望和他们的故乡产生画面的联系。借拍摄这个让我们骄傲的短片系列，我和苏兆阳组成的两人剧组小分队也走遍中国十多个省，见识了不同的人生是如何生根在不同的大地上。

在这套书中，我们不仅想要分享这五位（组）朋友的摄影作品，我们还想引出他们的故事，解释他们怎样形成了各自的拍摄主题，如何去安排计划。同时，还有苏兆阳和我作为记录者的侧面观察。就如短片中我们强调的，拍照是一种自我表达，是生命的本能。如果这套书能给大家同样的触动和启发，也能让你感知到"纵情地拍照是无比摄人心魄的诱惑"，那我们跨越了 2021—2022 年的漫长旅行，就有了额外的意义。

2021 年 至

8 月 12 日 8 月 28 日

214

记录地点

贵州关岭

贵州福泉

四川成都

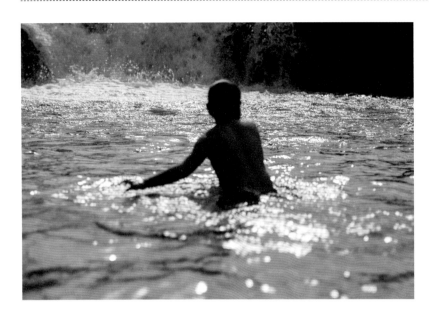

熊小默：

把 214 选作"拍照的人"系列短片的第一个主角，原因其一是我们不想错过夏天，不想错过他照片里那种水雾蒸腾的气味。几乎在项目确定的第二天，我和苏兆阳就手忙脚乱地飞去了贵州和他会面。坐在 214 借来的车里，一路沿着黔南的山势走进有溪水的地方，那里才是他大展身手的天地。

观察 214 照片里的世界需要一些仪式：坐在小水坝边，把折叠椅打开，把西瓜泡在清凉的河里。高铁偶尔穿过远山，惊扰不到眼前飞舞的豆娘。对陌生人来说，214 很像猫，他不会立刻和你打成一片，但假以时日，他内心敏感细腻的部分就会展开。茫然的、得意的、困惑的、自在的，伴着水声在无所事事的夏日里和盘托出。

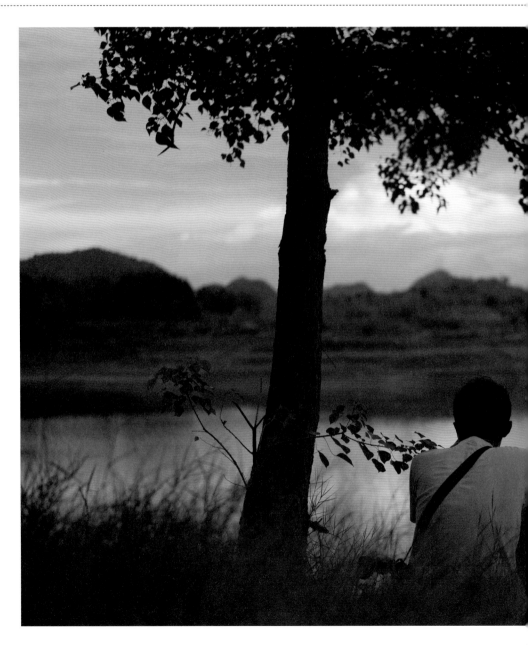

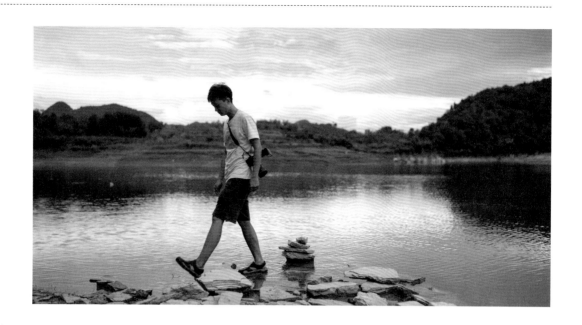

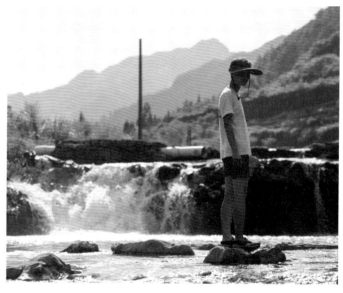

苏兆阳：

第一次看 214 的作品，印象最深刻的一张就是：太阳已经落下去，天空浓重的蓝色倒映在水面上，一群小孩子在堤坝上快乐地奔跑。这让我想起我的小时候。

214 是个情感很细腻的人，所以他才能发现那么多日常生活中常常被我们忽略的画面。他几乎每天都在家的周围行走、观察、拍摄。直到那些跳水下河的男孩——他的拍摄对象一个个都长大，甚至离开故乡。

12

苏兆阳：

一个深夜，214 带我去了《晚风》里出现的那个瀑
布，眼睛需要半个小时才能适应无边的黑暗，于是
星空出现在头顶，水汽隐隐约约在眼前弥漫，耳边
是轰轰作响的水声。还会有萤火虫从旁边的草丛里
飞出，又消失不见。晚上的瀑布也太浪漫了。

那天回来的路上，我们碰到一个抱着猫
的小姑娘，很害羞但又不怕镜头，笑容
非常治愈。那是个累垮又很满足的一天。

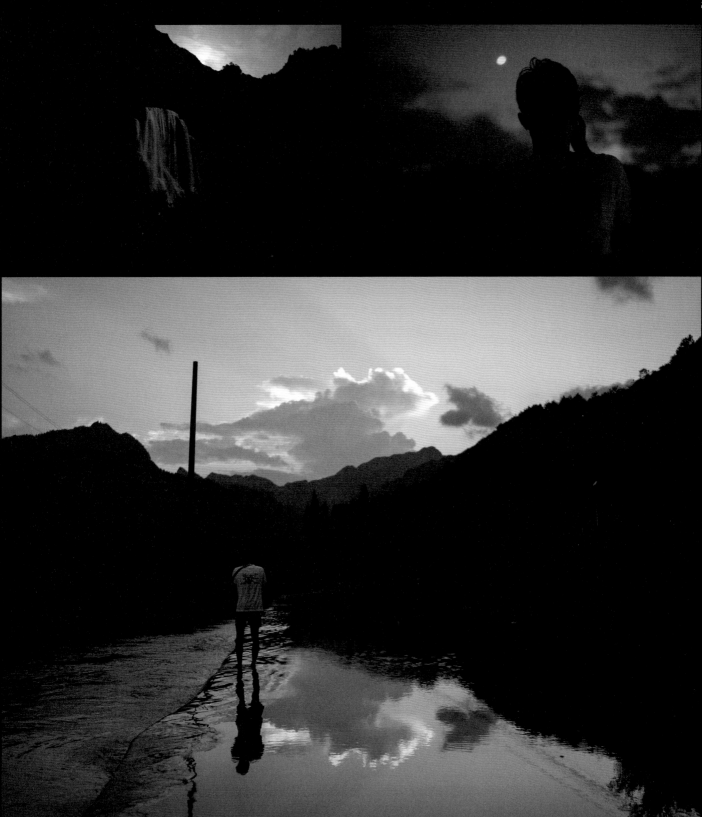

熊小默： --

214 的照片是很坦白的，甚至有点无辜，特别是当你目睹他抓取画面的过程，就像是在林子里找一片吹口哨用的叶子。他观察这片小天地的方法，和我这个在城市里长大的人截然不同。熟门熟路地穿行，却又蹑手蹑脚地取景，吝惜快门，并不贪功。

能讲当地方言是一种非常强大的技能，当 214 端起相机，那些戏水的男孩、电站的工人、田间的老妪不会察觉到被"摄影"侵略。他可以自由地选择时机，他可以"得寸进尺"，获得我们这些外乡人无法企及的瞬间。那一刻，我会更觉得 214 像猫，灵巧而迅猛。

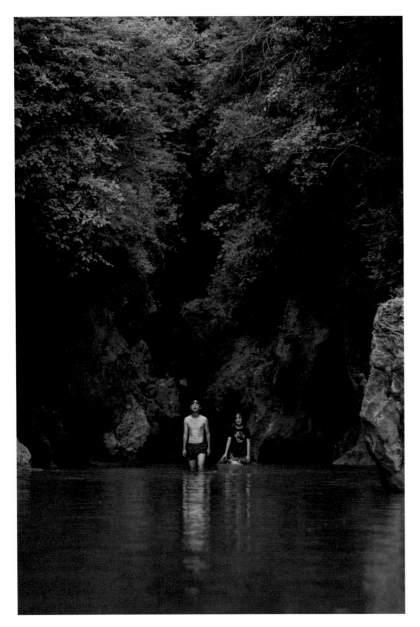

熊小默：

就像他自己所说的那样，在一个完全没有摄影氛围的环境里长大，辞掉公务员的工作，一门心思投进拍照这件事，实在是非常冒险的人生策略。我甚至会扪心自问，和他相比，我有多喜欢拍照？尽管我也有同样的渴望，想要专注在拍照的自由和表达中，但它对我的生命有多重要？

而 214 有一种拍照的本能，一种与生俱来要把图像作为自我表达的欲望，他无论出生在哪个地域，都会在取景器里找到自己的故事。这是比功成名就更值得庆祝的事，能够从心去体会这样的自由，是拍照真正的奖励。这个系列短片的每一集都以"拍照的人"为名，刻意避开"摄影师"这样职业化的身份描述，也是为了强调这种生命的本能。

拍照是一件自然而然、天经地义的事。

苏兆阳：

回来后很长一段时间里，我都会不时怀念起跟他一起在贵州的山水间穿梭的夏天。瀑布带着扑面而来的水汽，夜里的飞虫在耳边嗡嗡作响。抬头看，星月清晰可见。

2021 年　　　　　　　　　　　至

9 月 3 日　　　　9 月 14 日

拍照的人

林 舒

记录地点

辽宁锦州

辽宁朝阳

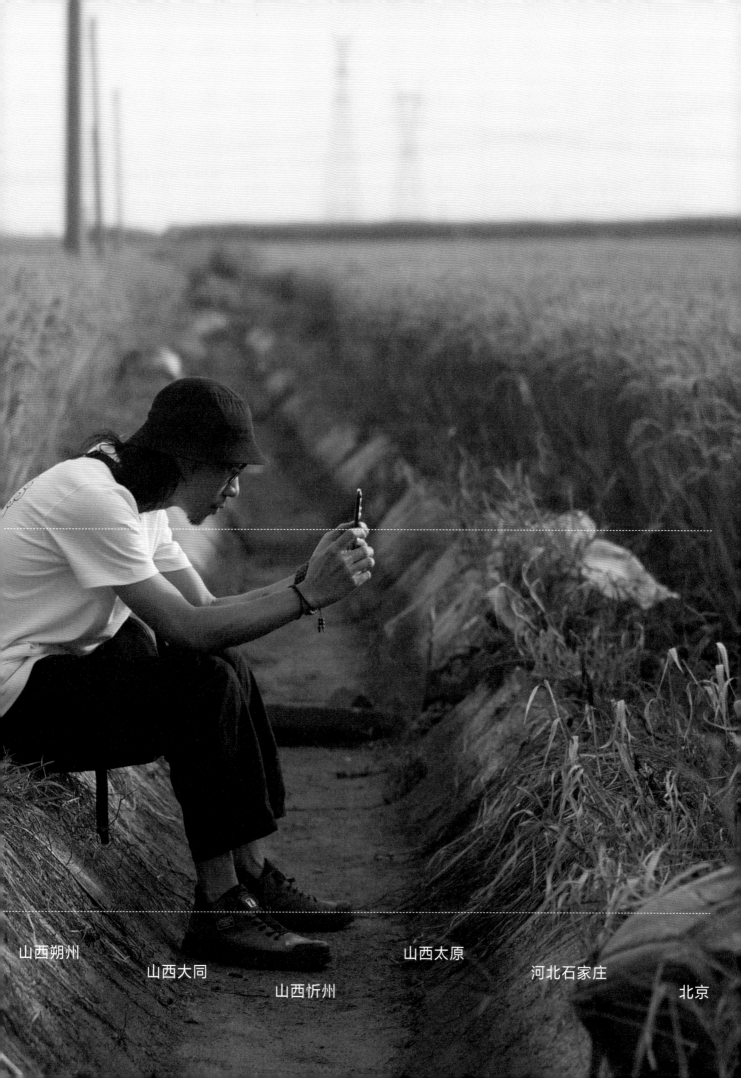

山西朔州

山西大同

山西忻州

山西太原

河北石家庄

北京

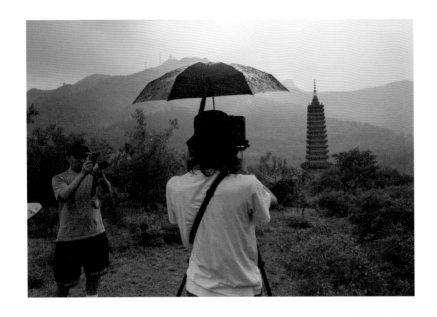

熊小默：

塔也许是一种很奇妙的建筑，但在很多地方，大家都对它熟视无睹。如果不是跟着林舒在北方大地上跑了一大圈，我甚至不知道这些孤高的建筑之间，居然也有千百样的不同。林舒是福建人，照他自己的话说："只有福建人才会对怪力乱神的东西有兴趣。"那些矗立在荒野里的千年高塔，为了一个崇高的目的而被建造，当它们的身影倒映在大画幅相机的取景器里，我们很容易就会把自己的个人情感和许愿附着在它们身上。它们太伟大太古远了，超过我们自己渺小的存在，无论是在空间维度还是在时间维度。把它们一张一张显影在底片上，恭敬地冲洗出来，像是拍照的人自己的礼拜仪式。

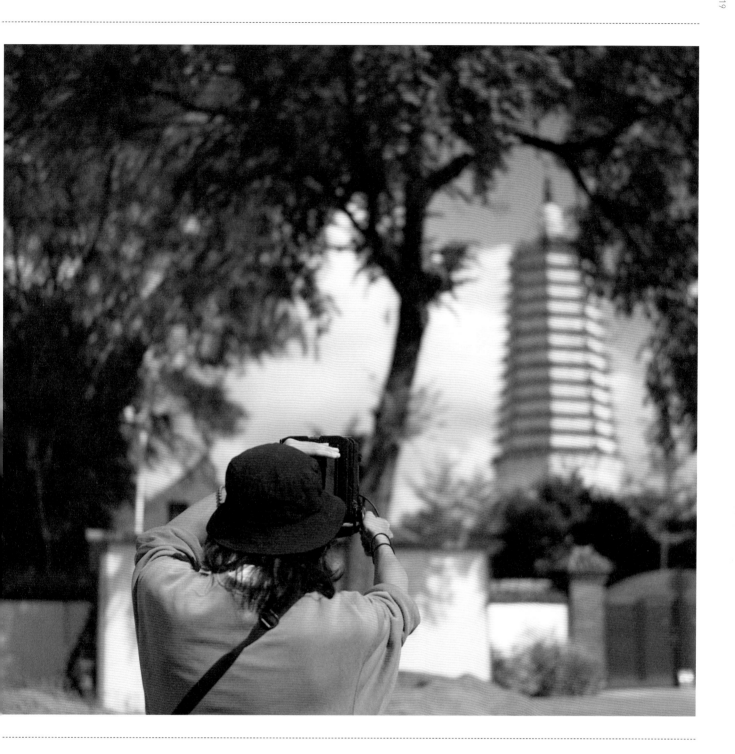

苏兆阳：

拍摄林舒的过程，跟拍摄其他人是完全不一样的经历，我见到了从未见识过的景观，不同朝代不同形式的塔。特别是在山西和河北那几天，我们每天在各种味道混杂的长途汽车、顺风车还有火车之间倒来倒去，有的时候吃着饭都会愣一愣，想想自己在哪里。

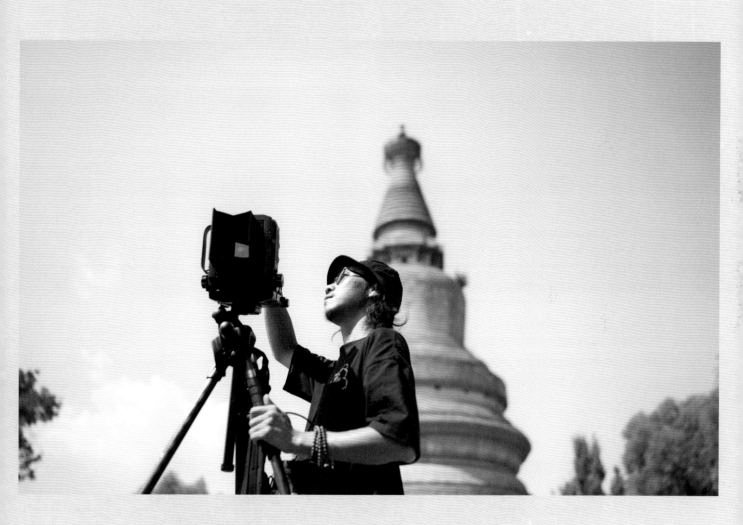

熊小默：

我认识林舒应该有十五年了，他那时的照片风格和现在非常不一样。但从头至尾，林舒都是一个非常理性冷静的人。他拍照，就像是猎手，不是信步闲游。

林舒和其他人很不同的一点在于：他拍完就走，不多逗留，不寻求无意识的创造。他对照片有很强的控制欲，惊喜是不必要的，画面必须按照他的设想和格式存在。在这种格式的画面里，现代的纷扰被隐去，地表的千年变化被相机的移轴效果忽视。塔本身是不朽的，是天人感应的"装置"，而林舒选择的画面表现类型强调了这种超现实感，把人间的杂草从破败的神迹上拔走。

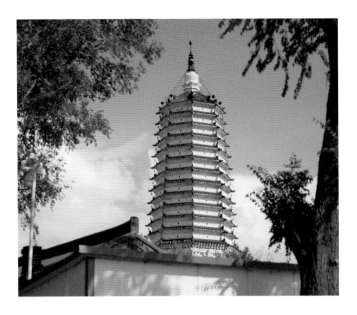

熊小默：

在我们这个短片系列拍摄的所有主角里，林舒也许是学术功底最好的，也是最依靠逻辑和方法展开创作的人。他冷静，藏匿自己的情绪，拍摄上百座古塔，并像集邮一样对它们的照片分类、整理。穿行在中国版图上，他的目标清晰明确。但他也会随身携带一部傻瓜相机，快拍一些他觉得有趣的东西，那又完全是另一种摄影语言。我很好奇他是如何把自己的表达欲分配在不同的格式里的。

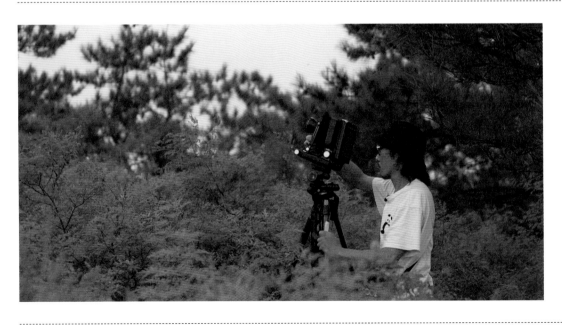

苏兆阳:

拍塔其实挺枯燥的，每次他都先绕着塔走一圈，然后才打开摄影包，一步步把大画幅相机装起来，测光，对焦，按下快门，收工。与此同时，他可能还会讲述面前这座古迹的历史。

那趟旅程结束之后，林舒笑着说他"孤独拍照"的形象崩塌了。但我觉得，不管旁边有没有人，他还是一个独行寻塔的人。

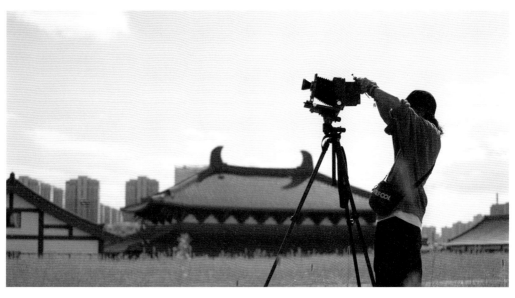

2021 年　　　　　至

11 月 16 日　　　11 月 20 日

拍照的人

宁凯　　　&　　Sa

记录地点

orina Scarpa

浙江宁波

浙江台州

浙江湖州

浙江杭州

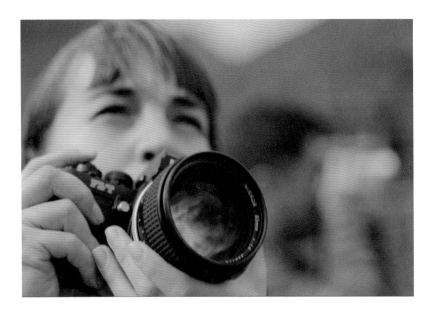

熊小默：

这对跨国情侣是如何完成心灵感应的，在我这个旁观者眼里，是一个迷。他们不太用有声音的语言交流，偶尔眼神交错，心意就不言自明。在浙江山林里的一周，Sabrina 和宁凯，一个荷兰人和一个河南人，几乎步履一致地寻找时间的碎片，一心一意地拍照，在树叶的日光晕影中完成这件很笃定的事。

Sabrina 和宁凯各自都有顺手的相机，甚至不止一部。闲聊对他们俩来说，不是一件非常必要的事。他们的兴趣在于创造图像，拍的是什么甚至都没有那么重要，只是咔嚓一声，色彩的狂想就留在他们装得满满当当的胶卷里。如果你关注的是具体的主题、具体的物件、具体的对象，那他们俩的照片不会让你满足。你在他们攫取的画面里只会找到模糊的感觉、某种比喻、似曾相识又不可全信的意象。

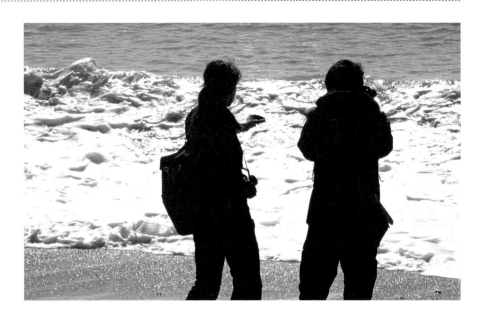

苏兆阳：

跟着宁凯和 Sabrina 一起在浙江小小旅行了一周后，会觉得他们相遇的故事并没有那么难以理解。十年前，Sabrina 在千里之外的荷兰通过网络看到宁凯的作品，就坚定地来中国找他。如今他们俩是一个整体，一起拍照，一起做暗房，和谐融洽。

苏兆阳：

拍照时，他们很安静。Sabrina 偶尔会指着正在飘落叶的树、偶尔飞过的鸟给宁凯看，但不会讨论很多。他们只是观察，等待某一个合适的瞬间。

有一天我跟着他们俩在树林间溜达，偶尔吹来几阵很大的风，面前的树叶窸窸窣窣地飞落。他们俩很兴奋，在树下端着相机坐着，等下一阵风。十几分钟后，深林毫无动静，他们转头跟我说再等等吧！

那天的风声、树叶声，夹杂着相机动听的快门声，是我会永远记得的松弛瞬间。

熊小默：

来自东方美术的灵感，非常强烈地影响了 Sabrina 和宁凯的作品。空灵、禅意、侘寂的二维世界里，人的痕迹被有意地抹去，只留下我们会认定为永恒的东西，比如光，比如剪影，比如流动的风和飞舞的树叶。

他们不仅是图像的捕捉者，家中也布置了大量照片。我很难相信拍照居然占据了他们生命中如此重要的部分，以至于没有任何其他的命题可以企及。他们对于摄影的语言非常执着，就像是早就预料好了这一趟山路里会看见什么，会触摸什么，会拍下什么。

熊小默：

Sabrina 和宁凯身上有一种在现代生活里极少见到的灵性，这更让我不得不感叹两个如此相似、投缘的人，是怎能跨越千万里，战胜所有的不可能，最终相遇。毕竟，他们都不是外向的人，"等待"更像是他们的共同命运——无论是等待风，还是等待人。

2021 年

至

12 月 21 日

12 月 29 日

拍照的人

林 洽

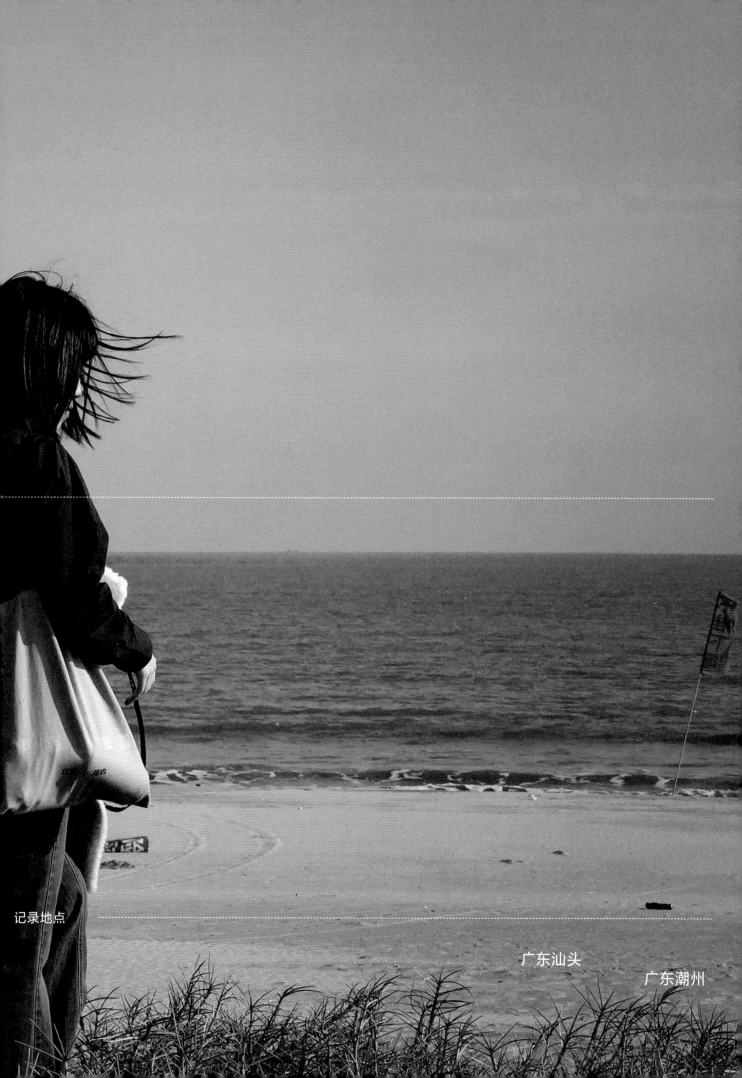

记录地点

广东汕头

广东潮州

苏兆阳：

她作品里的安静吸引了我，那是
我第一次看她的照片：家中角落
的光影，海边发呆的少年们，雾
气中矗立的房子。而她本人也同
她的作品一样安静。

拍摄第一天的下午，我就跟她聊
了好多，没有开机，只是纯聊天。
她会说起自己现在面临的瓶颈，
她的不自信。我希望帮她增加一
点点勇气和自信。

于是就在那天晚上零点，她问我
要不要出去拍照。虽然有些错愕，
但我还是抄起相机出门去找她。
我没想到跟随她在潮汕的第一次
拍摄，居然是在午夜空无一人的
海边，还有夜灯照亮的空街。

蒙蒙夜雨在下着，她一言不发地
慢慢走，偶尔会停下，然后按下
快门，又径直走开。

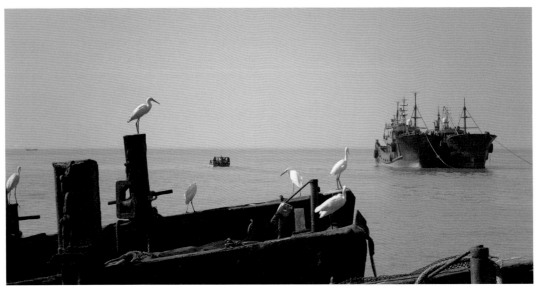

苏兆阳：

熊小默：

在我们和林洽的旅程里，其实彼此对话并不算多。她常常自顾自拍照，而我和苏兆阳就像是两个幽灵，伴随在她身旁。潮汕地区的冬天并没有太冷，只是有一天，海风实在太大，撕开了我麦克风上的降噪绒布，哪怕近在咫尺，我也很难听清谁说了什么。

这恰恰也是她的烦恼。在少年时代听力受损后，她只能辨认出很有限的声响。这种听觉的不便多少影响了她的拍摄风格，正如她所描述的："我的照片和其他人的比起来，更安静。"

熊小默:

从一开始，我和苏兆阳就想要在故事里避开提及她听觉的不便，我们只想要聚焦在一个年轻的女孩是如何拍照的过程上，让故事无关其他。但逐渐地，我们也意识到一种感官体会的缺席，一定也会左右另一种。

林洽作品里静谧、无声、清冷的气质，既是她猎捕的图像，也是一种渴望。和所有我们拍摄过的对象一样，拍照自然而然成为了她的表达，那些不能对别人轻言的敏感情愫，不能写入日记的纠缠，都会浸入照片的底色中，一圈一圈旋转。

熊小默：

汕头其实是一个很喧闹的地方，独特的宗族文化，复杂的民间信仰，金光夺目的闪烁浮现在日落时的海岸线上。我看见的每一个画面似乎都应该有声音，很大的声音，但林洽在她的私人记忆里找到的，却是安静的图景：发呆的人、孤独升空的孔明灯、被夕阳穿透的窗帘、海水里的闪烁和漩涡。

苏兆阳：

桥上偶有汽车呼啸而过，会让我们之间的交流变得有些费劲。我们索性就慢慢地、安静地各自拍摄，她拍海边飘着的点亮一盏灯的渔船，我就拍她。

出发时，我本以为能在潮汕体会 2021 年的最后一个夏日，但没想到那段时间一直都是阴天。海边游泳的人，或是绝美的日落，一个都没碰着。怀着失望的心情直到快离开的那两天，天气忽然好了起来，海边开始有散步的人、钓鱼的人、发呆的人和游泳的人。我们一直拍到很晚。当地渔民戴着头灯在海浪的拍打下，在海堤的孔洞里寻找着被拍打上来的小鱼小虾。

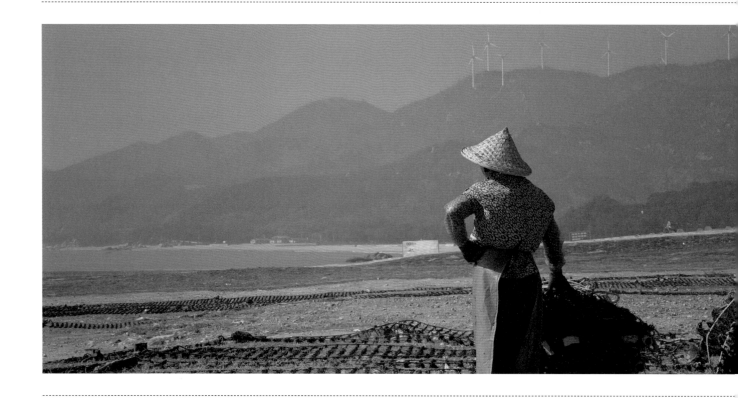

苏兆阳：

最后一天我们去了南澳岛，天气特别好。我们沿着岛转了一整天，又在沙滩上坐着，看浪花拍打着礁石，看采海带的"海带女"将一船又一船海带铺开在海滩上晾晒。我们还爬到了南澳岛最高点，眺望远处雾里的大桥。

潮汕有太多值得放在记忆里的画面和故事，其中最美的是我们离开时，出租车在长长的南澳大桥上快速行驶着，车窗外可以看到正在回港湾的渔船，天空被笼罩在一片粉红色中。林洽没有拿起相机，靠在窗边看。

那天回到上海，气温已经接近零度，而我脸颊和脖子上火辣辣的疼痛在提醒着我，不要忘记刚刚过去的 2021 年的最后一个夏日。

熊小默：

林洽的故事能够进入我们这个短片系列，让我觉得非常幸运。她奉献了当代女性视角的叙述，帮助我理解摄影的可能与多变，理解照片是如何同时展现出孤独、自省和力量。

记录时间

2022 年

1 月 14 日 至 1 月 22 日

拍照的人

张君钢 &

李洁

黑龙江哈尔滨

记录地点

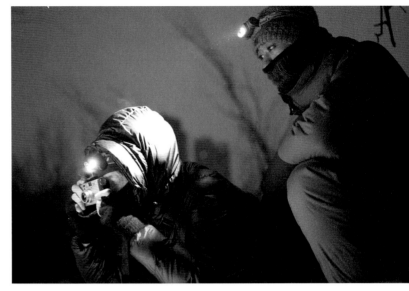

熊小默：

多年前，我和张君钢、李洁就在豆瓣（他们的网名是 K1973 和 Lijie）结识，混迹于一些摄影讨论的小组，我们彼此间有诚恳的理论研究，也有怄气的互相批评。2010 年，我第一次在连州摄影节见到他们俩，当晚就彻底喝醉，在他们的胶卷里留下了不堪入目的画面。

快照一直是这对夫妻的风格，其实如果你仔细看，多少能分出哪一张是谁拍的：张的风格略略凶猛一些，李的风格沉稳婉约一些。但很可能这是我的幻觉，就像星座一样，是先有结论再总结规律。事实上，他们拍照时的动作又好像并无二致，就像是两只分头飞翔的海鸥，在同一片水里捞起了不同的鱼。

苏兆阳：

说实话，来哈尔滨之前，我是非常忐忑的。因为之前每一个拍摄对象听到我们最后一集《拍照的人》是关于张君钢和李洁时，都是那种"哦，最后一集当然一定是他们"的语气。我很怕我拍不好。

熊小默：

张君钢和李洁邀请我们和哈尔滨的朋友一起聚餐，我们入乡随俗喝了几瓶酒，场子就热起来了。很自豪地说，我比他们俩更像北方人，更享受大声聊天，推心置腹，相互拥抱的气氛。杯光盏影之间，他们俩偷偷拿傻瓜相机拍了很多照片，闪光灯亮得毫不客气。于是我担心自己面貌狰狞的片刻，也许会出现在他们网站的下一次更新里。

苏兆阳：

我喜欢在零下 30 摄氏度的气温下和他们行走在松花江上。巨型冰块横七竖八地躺着，空气中飘散着肉眼清晰可见的闪烁冰晶。升起的太阳被高层建筑挡住，在江面上营造出诡异的光影。

我也喜欢一起走在脚下随时可能会踏空的树林。他们俩一起出发，然后随着注意点的不同而分开，又在林中重逢，有时会窃窃私语几句，有时不说话，继续走着。

我更喜欢看不清远处的山峦，眼前的白色世界空旷到会以为自己在北极露营的那天。我们围着温暖的火炉煮火锅。到了天色更晚的时候，看烟花在头顶一点点绽放又消失。

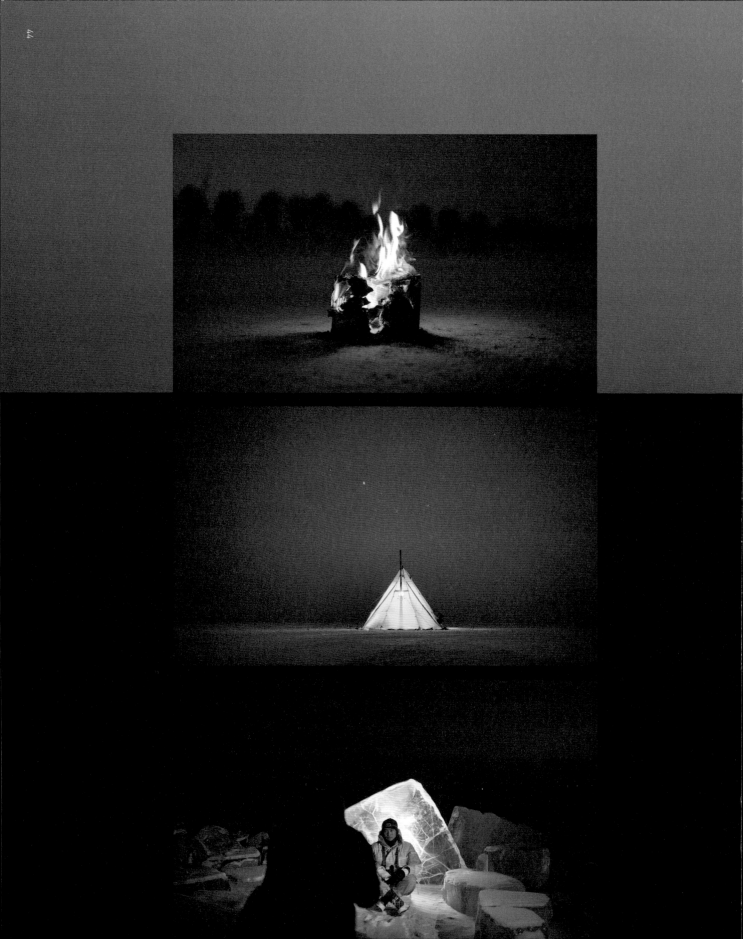

熊小默：

跟踪他们拍照的过程实在是太痛苦了，我无法理解有人爱摄影可以爱到
超越睡觉。在哈尔滨刺骨的凌晨醒来，只是为了赶在日出前去拍摄松花
江边的树林，还有被遗忘在江面上的神秘冰块。哈尔滨一月凌晨的温度
是零下 30 摄氏度，而同一天，北极只有零下 17 摄氏度。对于宿醉的
人来说，这简直是酷刑。

张君钢的迷人之处不仅在于他的照片，还有他温柔的笔触。他写的随记
是照片的最佳补充，填上了快照和快照之间的缝隙。他写了很多他的朋
友们，他和李洁的旅行，一些头脑里的搏斗，还有除他自己以外的人无
法百分百完整解码的思绪。

李洁的迷人之处在于她的清醒和准确，在于可能连她自己都浑然不知的
女性直觉，她拍照不犹豫，有取舍，可能看人看事也比张君钢更笃定。
常有人说夫妻的脾性会越来越像，的确，她们俩之间有很多默契的奇迹，
但我现在不接受把张君钢和李洁单纯地作为一个摄影共同体来认识，这
是一种偷懒的想法。

熊小默：

2019 年之后，我很少再有机会对这个世界再发展出什么新的认知，但松花江的冰是例外。它厚到让我大开眼界，足以支撑我们在上面做任何事。如果神仙也早起，从云端向下看，这条冰蓝色的河流在日出前，陆续反射出几十次微弱的闪光。那是北方的江鸥在凿冰取鱼。

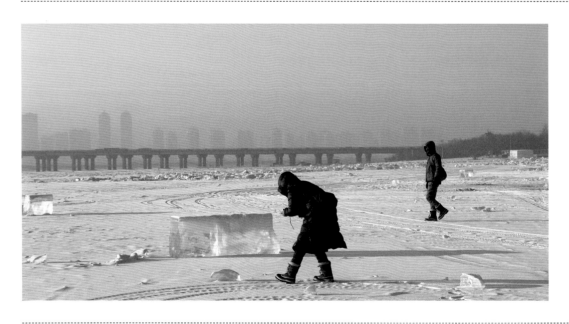

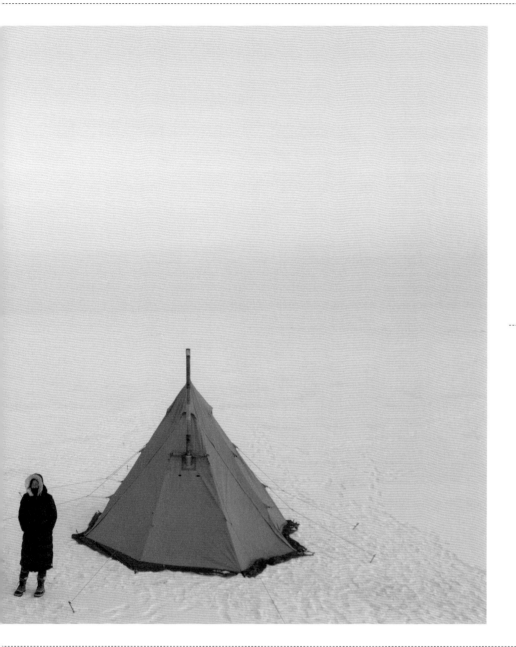

苏兆阳：

最后一个需要早起忍受冷酷的哈尔滨冬日早晨，天气非常寒冷，握相机时能明确感受到张君钢老师在微博描述的"手暴露在户外30秒就会感到撕裂般的疼痛"。但那是很特别的经历，是那种再来一次也值得期待的体验。

好爱哈尔滨，从烧烤到白雪都很爱。

拍照是最诚实的表达，拍照是你生命的本能。